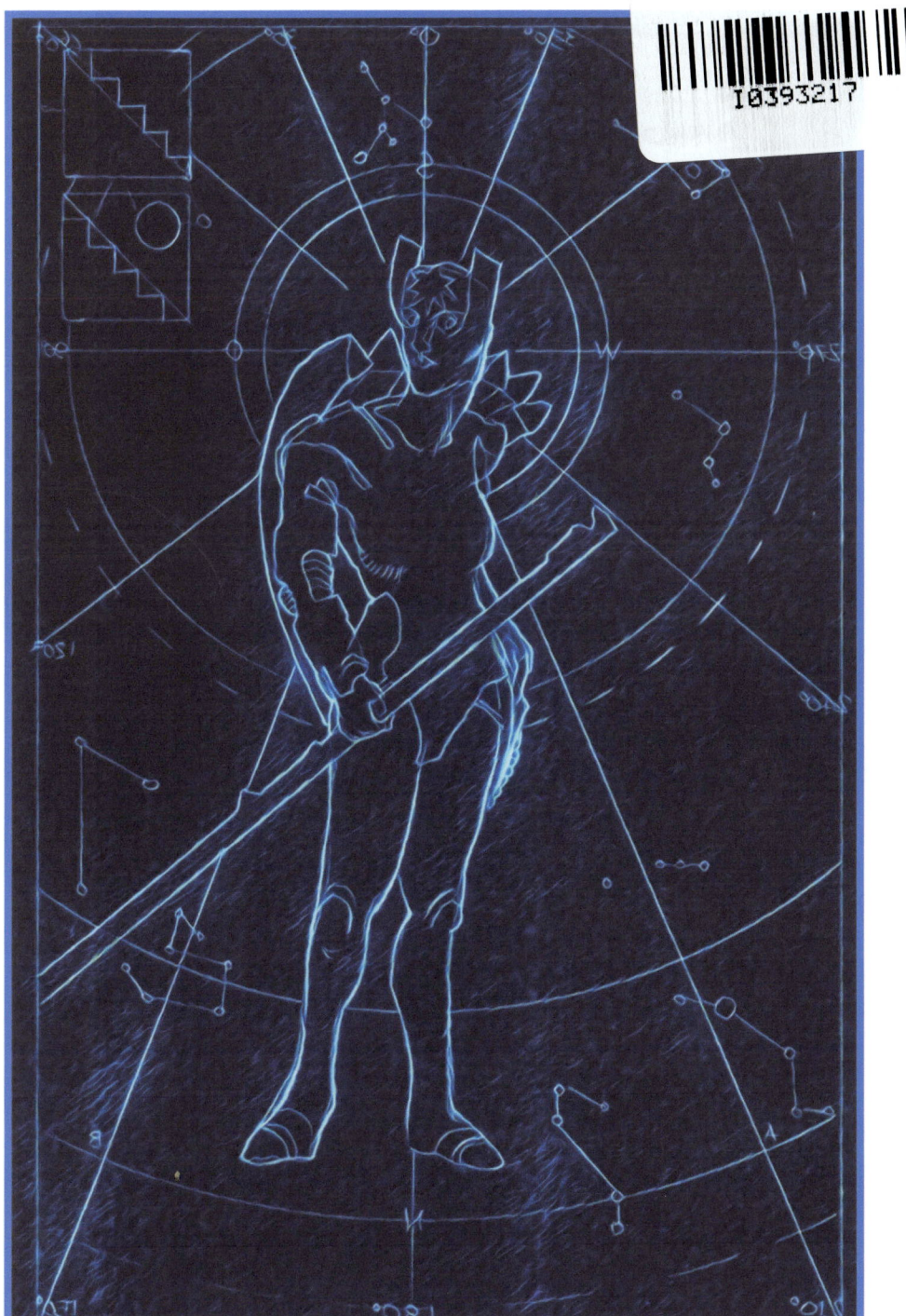

I TAROCCHI INCOMPIUTI

illustrati da Simone Gallina

I TAROCCHI INCOMPIUTI

sono un progetto work in progress dal 1997, in continuo mutamento e revisione; qui per la prima volta nella sua fase più prossima a quella definitiva.

Iniziata come set di carte "spaziali", disegnata ed acquarellata a mano coi colori degli "azulejos" lusitani, questa serie di tarocchi, è l'evoluzione nel tempo di segno e gusto dell'autore, che attraverso varie elaborazioni, non ultima quella digitale, ha voluto cimentarsi in una nuova impresa grafica.

Il gruppo appartiene alla raccolta moderna degli Arcani Maggiori per un totale di 21 carte più il Matto.

Da notare che alcuni dei disegni originali sono andati perduti durante varie vicissitudini e le stesse tavole rimaste, sono custodite in una Capsula Temporale. Pertanto, assieme alle tavole finite sono qui abbinate anche quelle abbozzate, in attesa di una futura revisione.

Spero che questo progetto incompiuto possa essere di interesse e di ispirazione per la creazione di altri, più arditi.

l'Autore

I. Il Matto

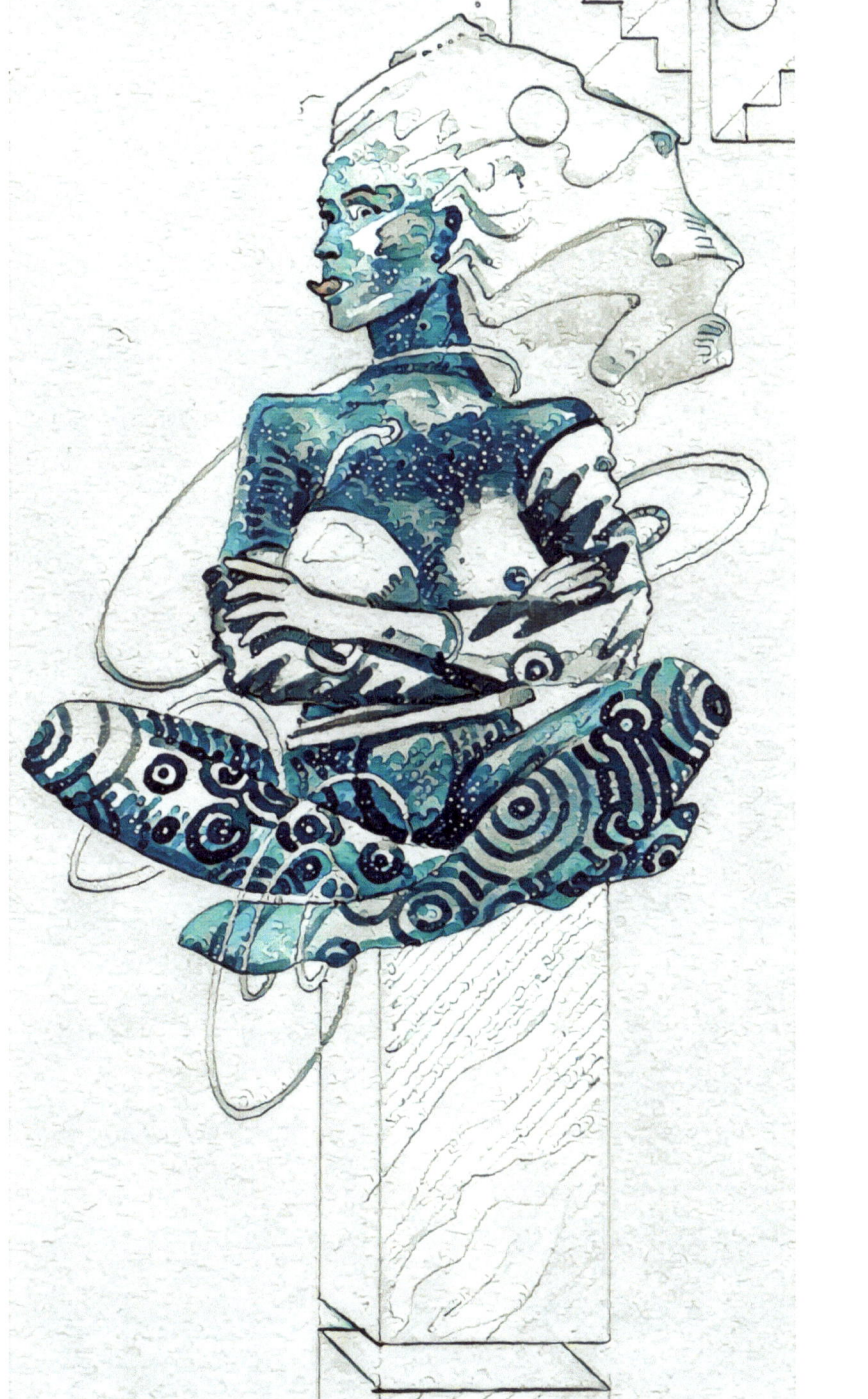

II. Il Bagatto

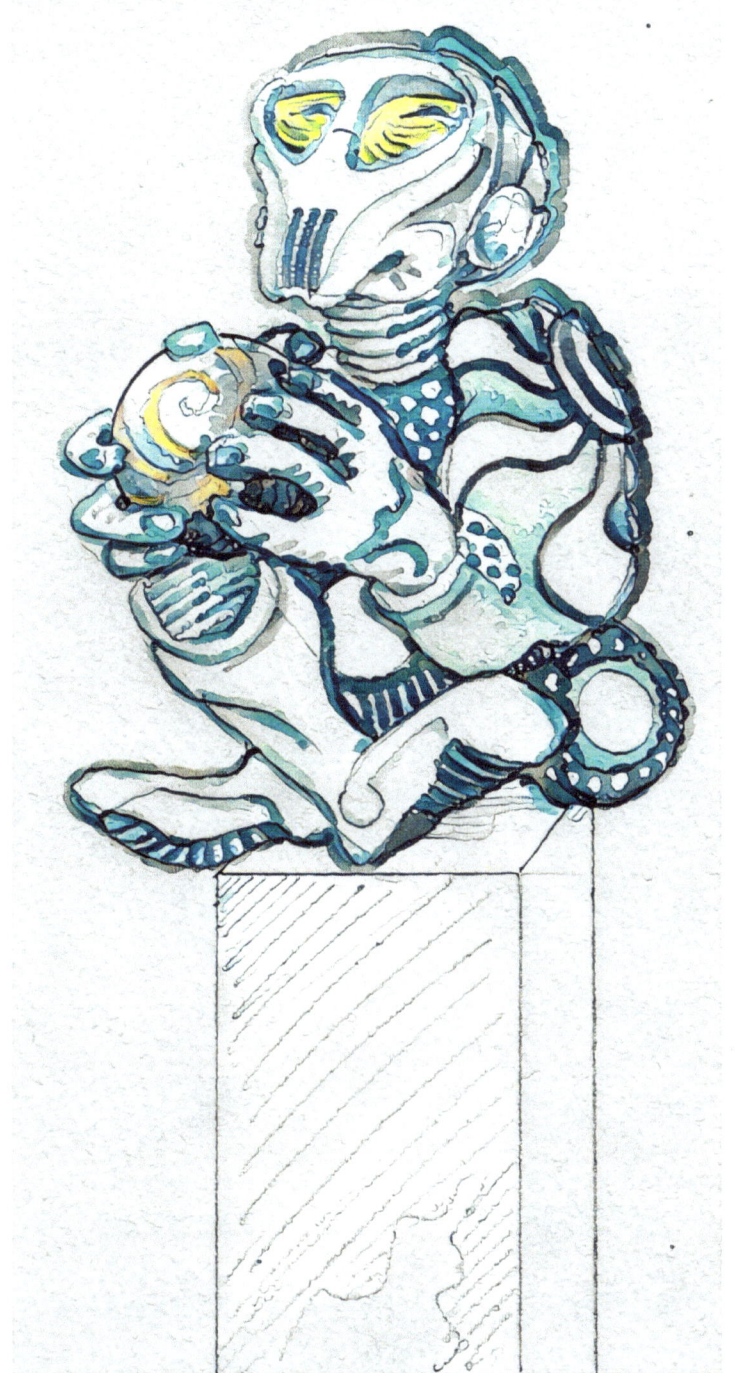

III. La Papessa

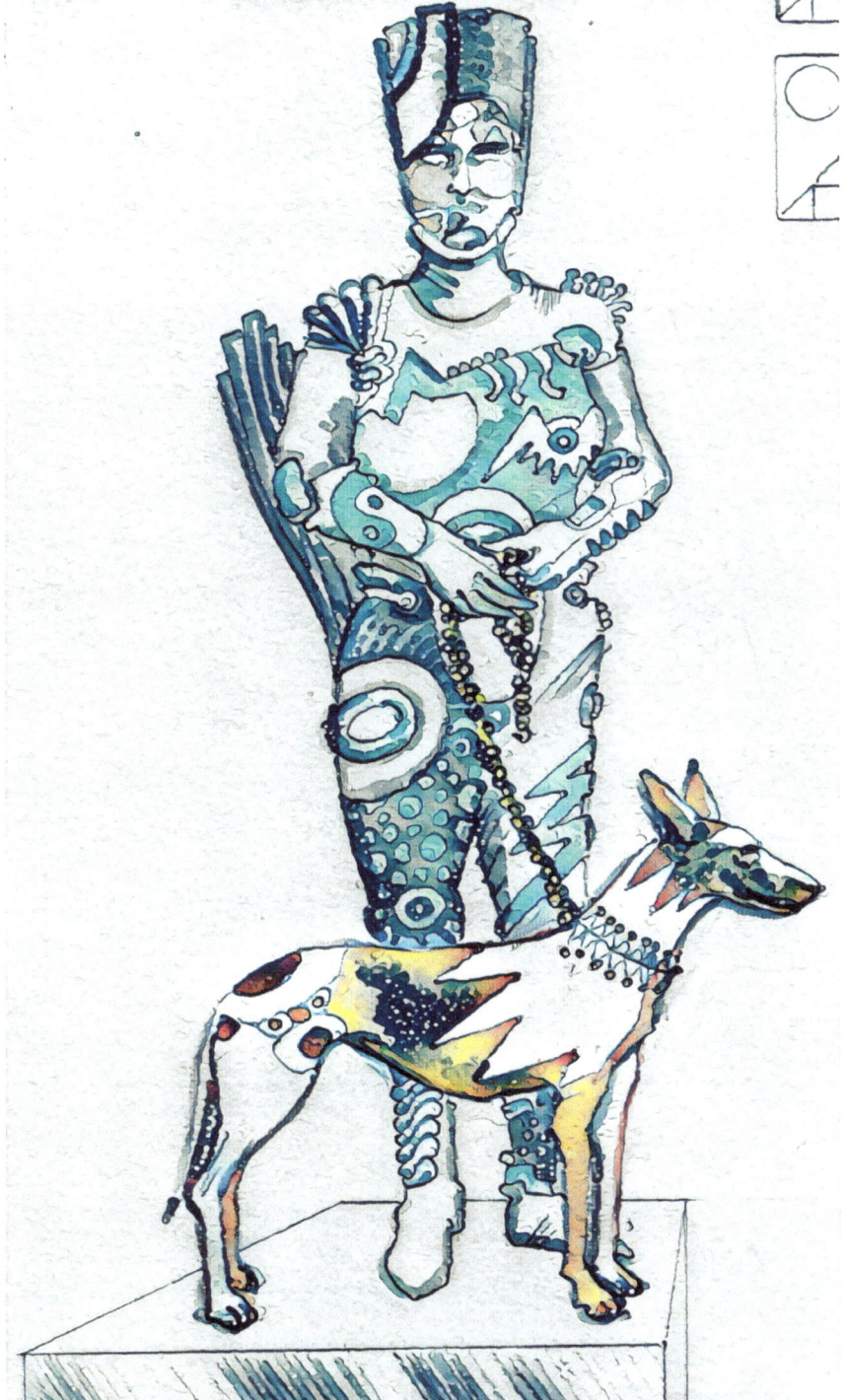

IV. L'Imperatrice

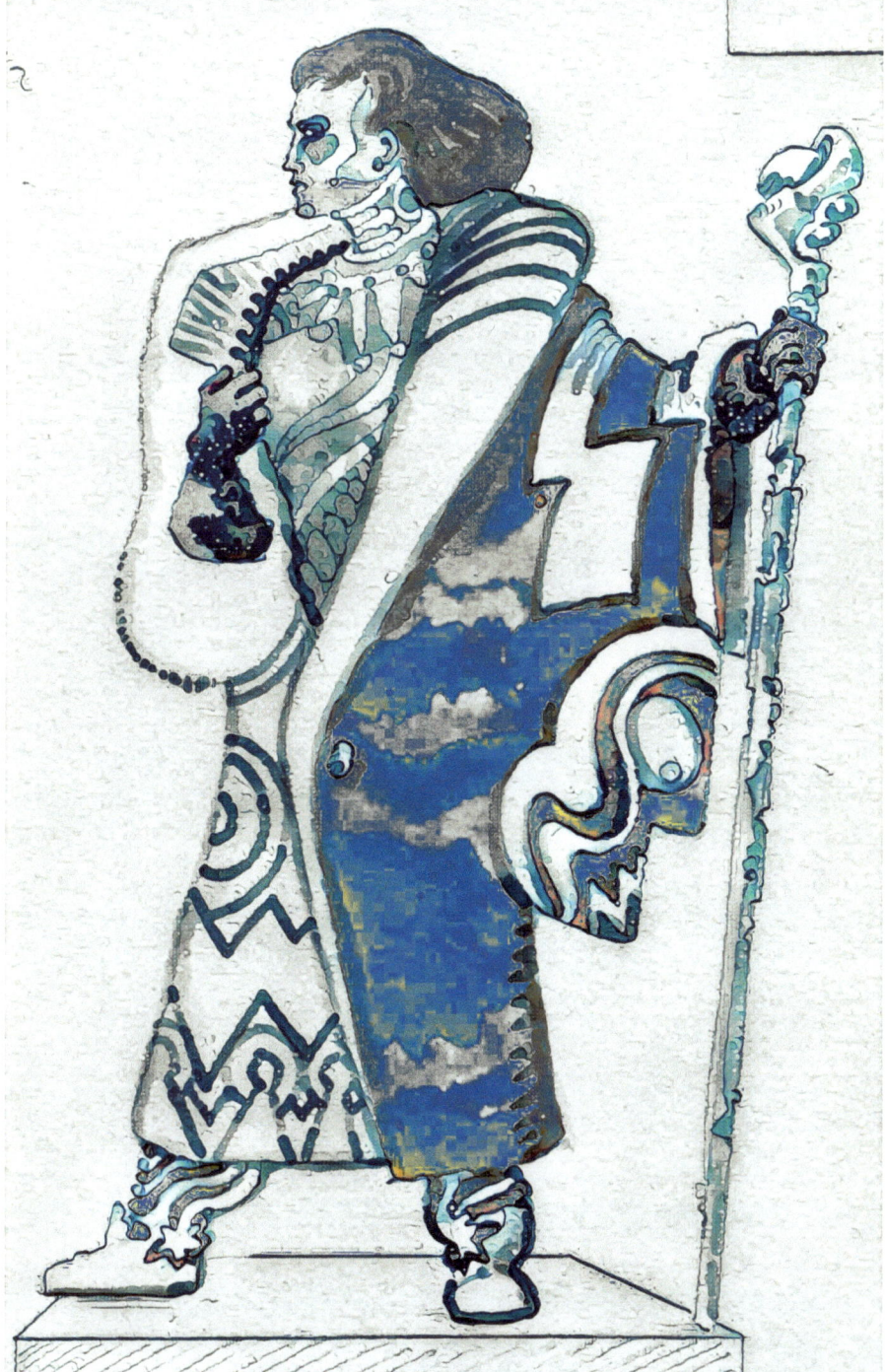

V. L'Imperatore

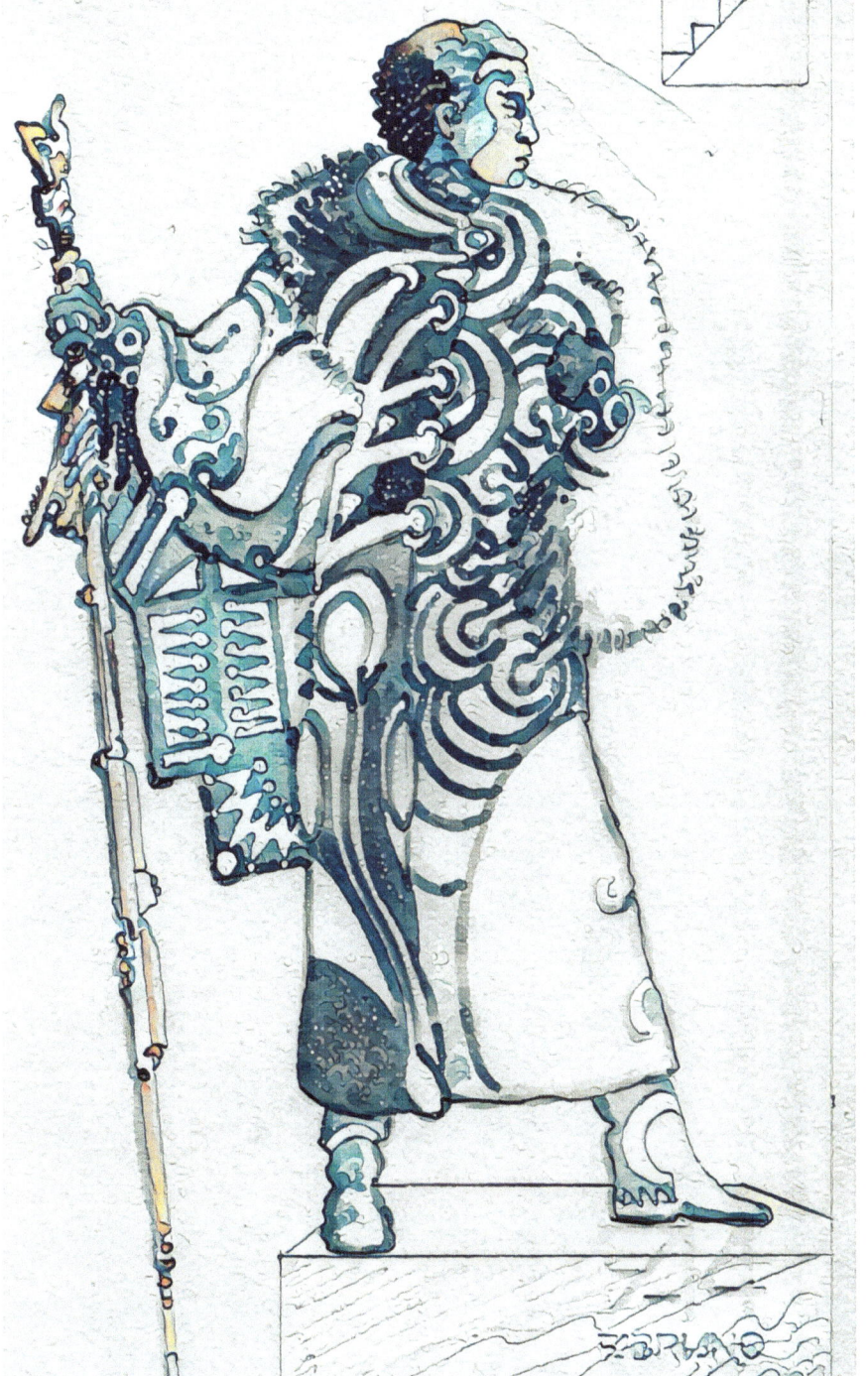

VI. Il Papa

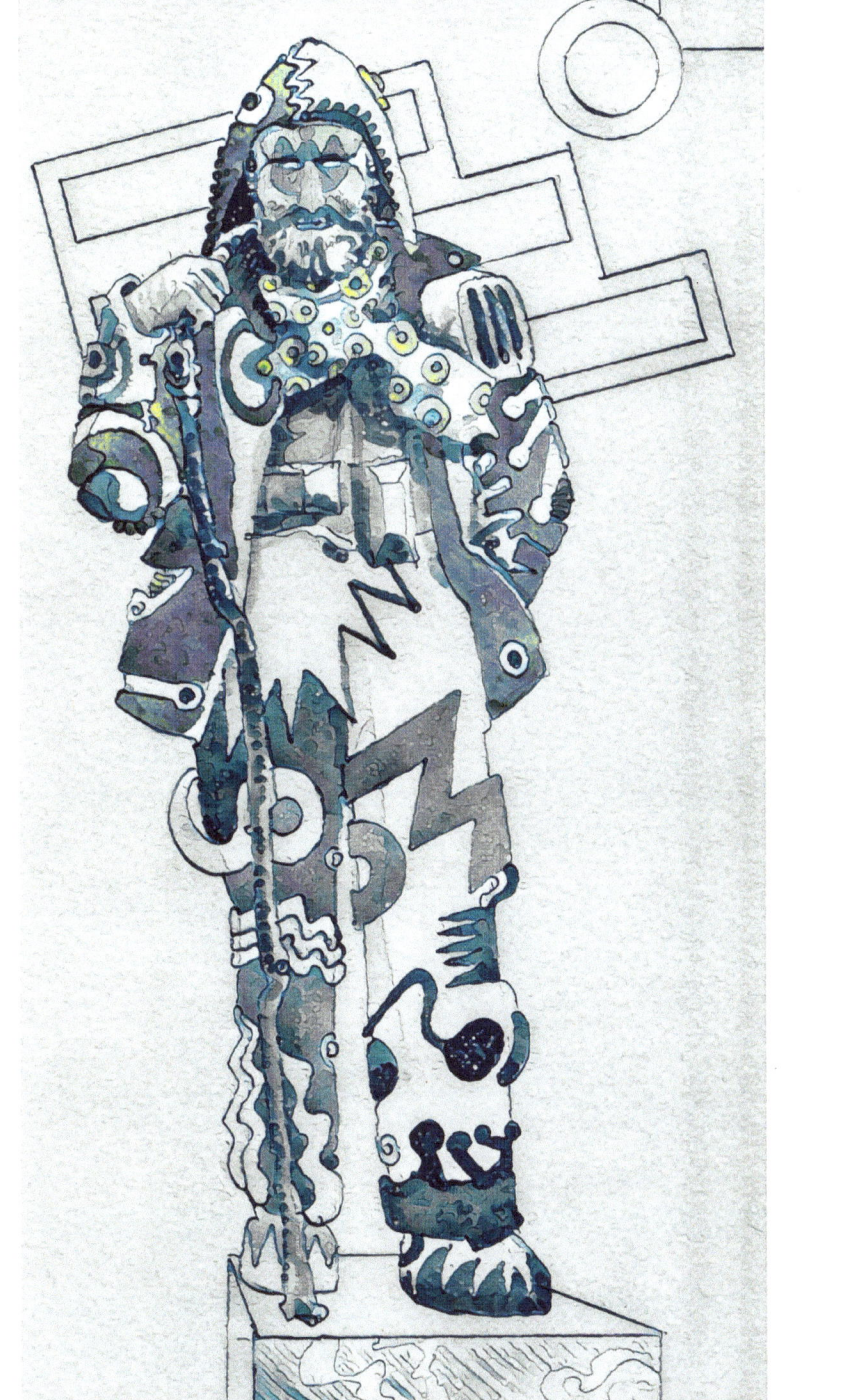

VII. Gli Amanti

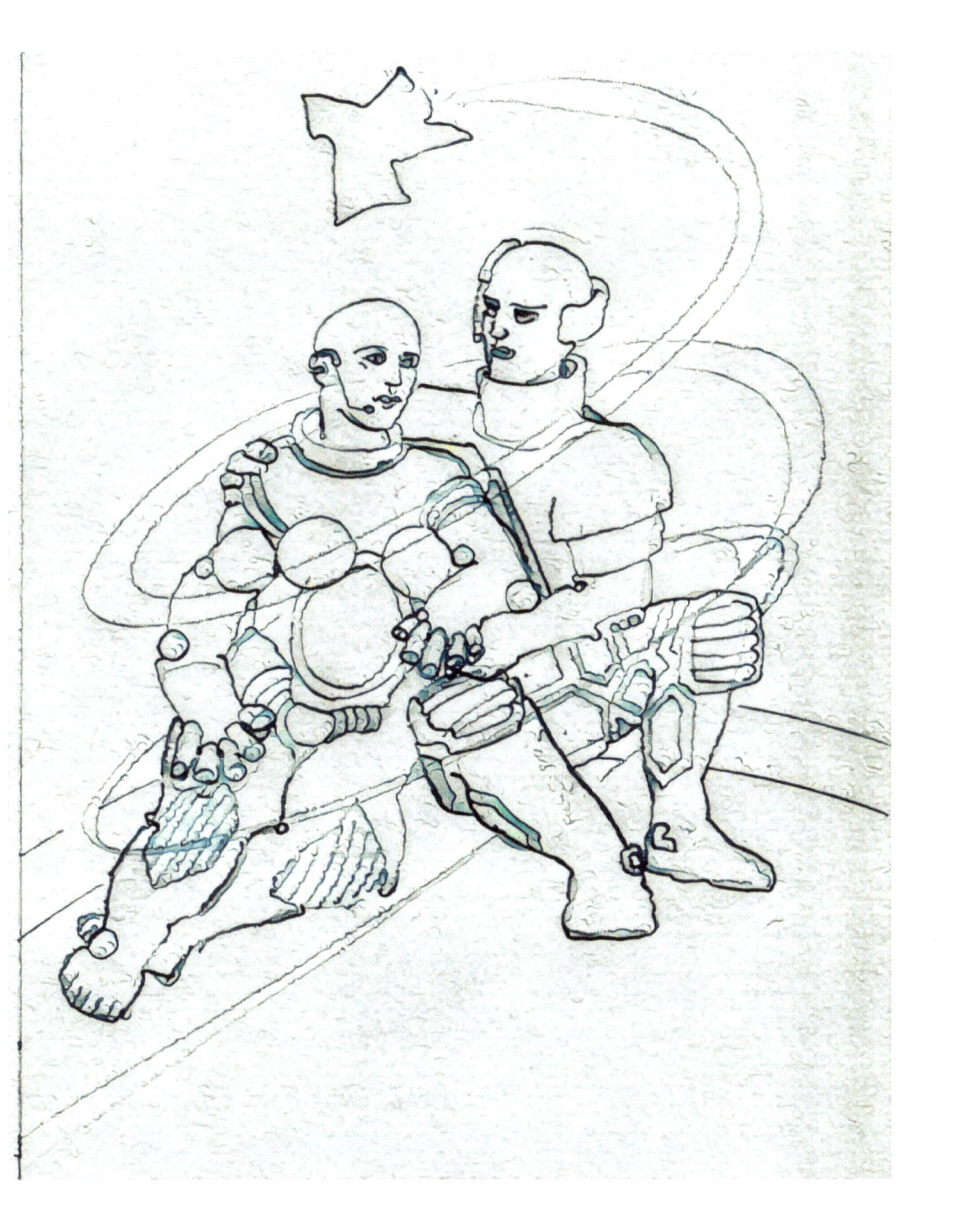

VIII. Il Carro

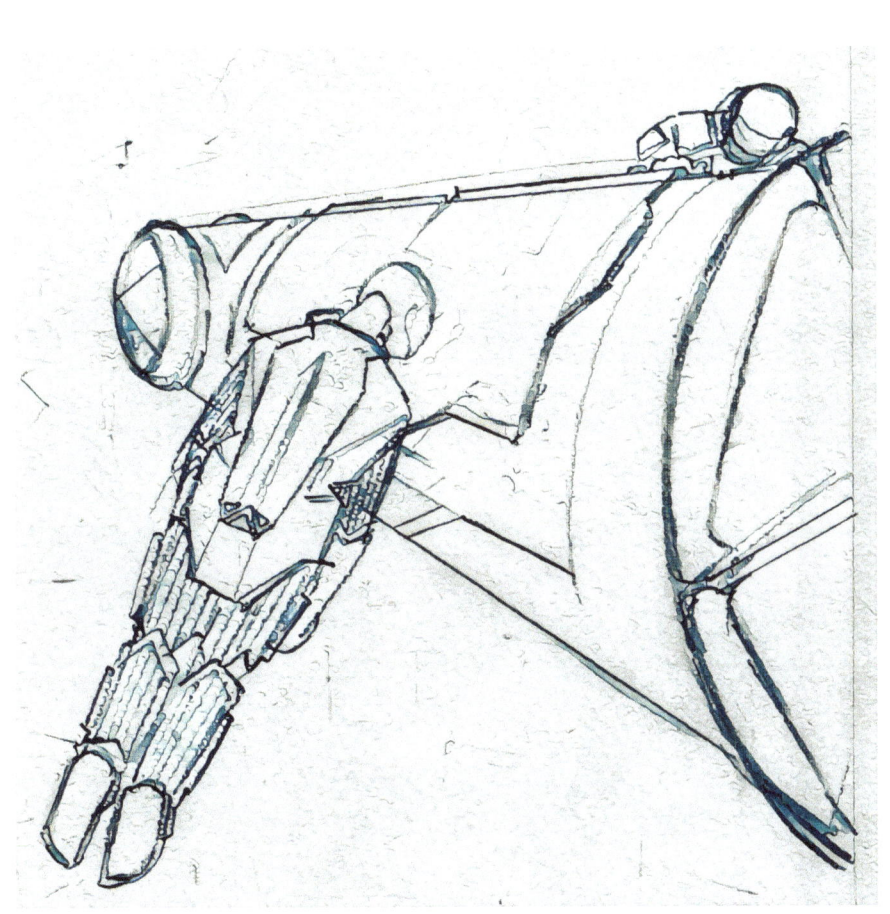

IX. La Giustizia

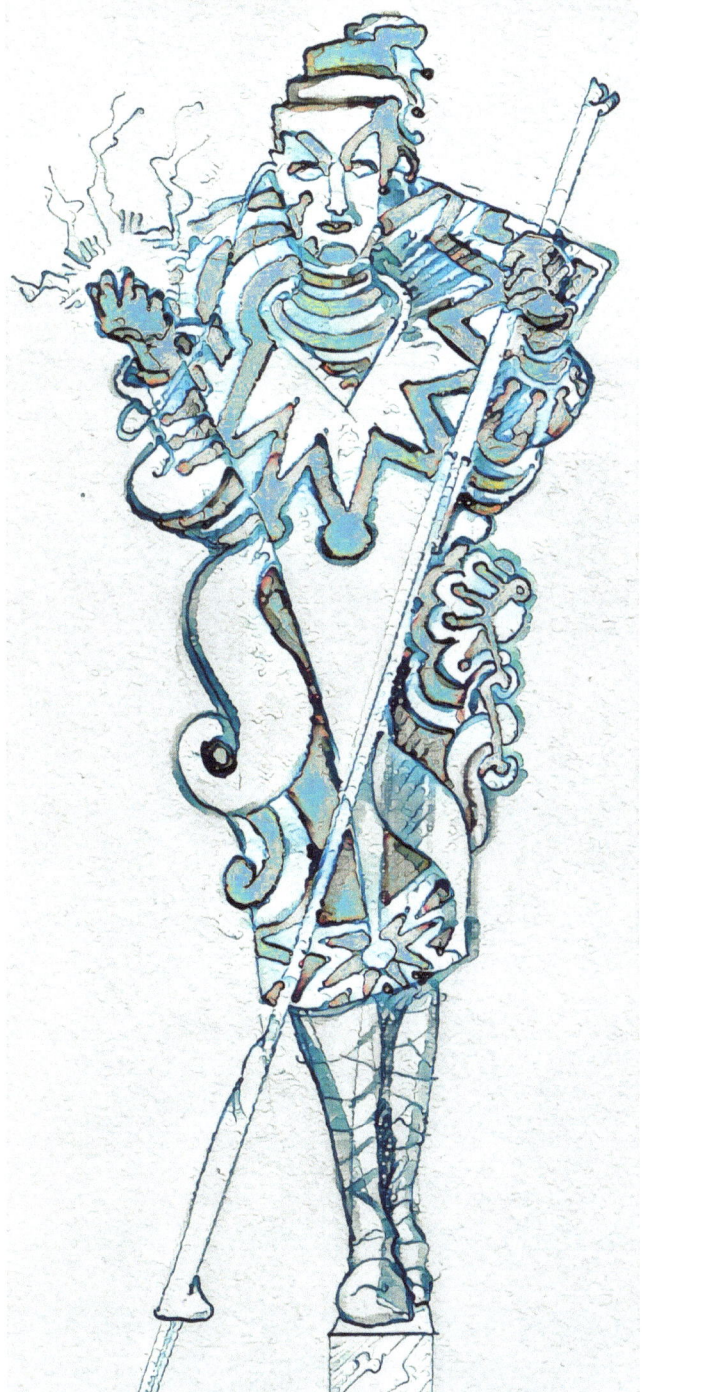

X. L'Eremita

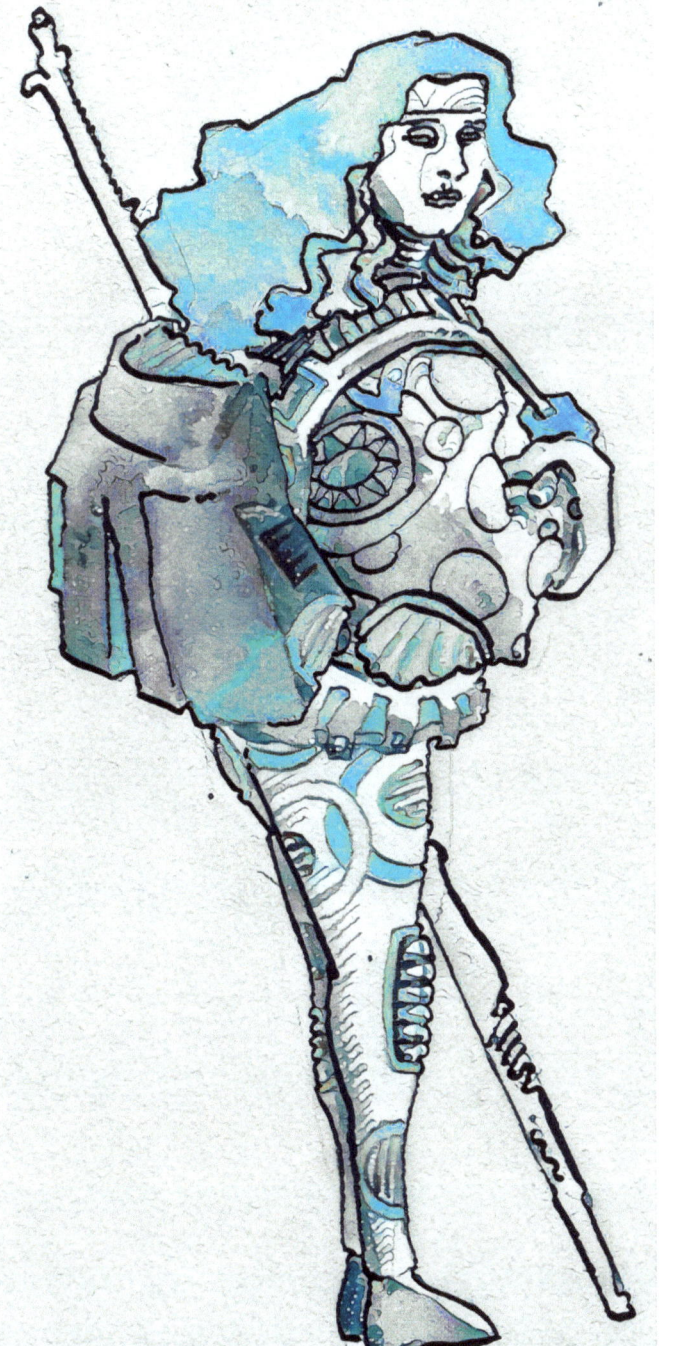

XI. La Ruota

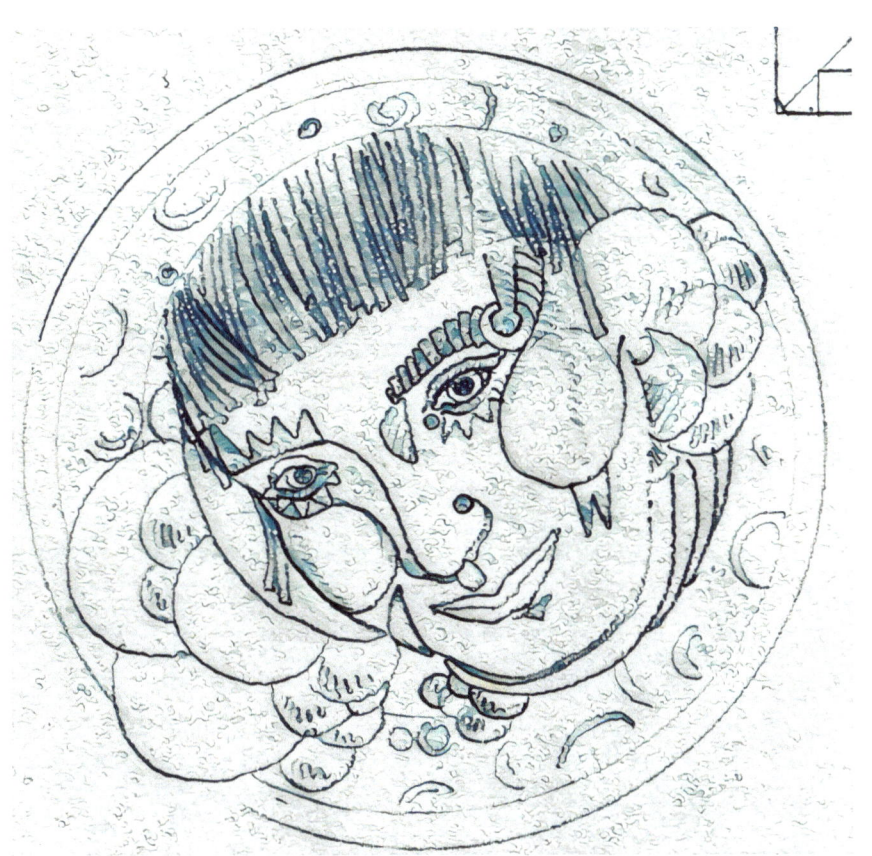

XII. La Forza

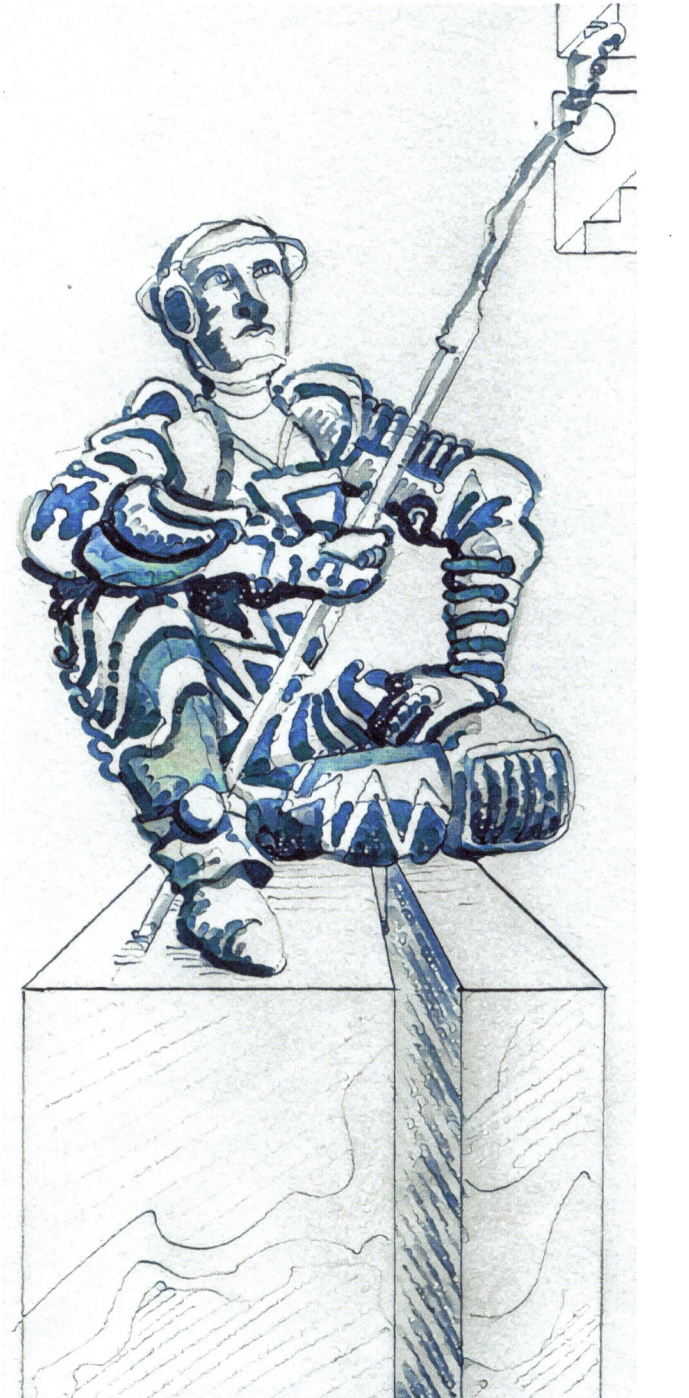

XIII. L'Appeso

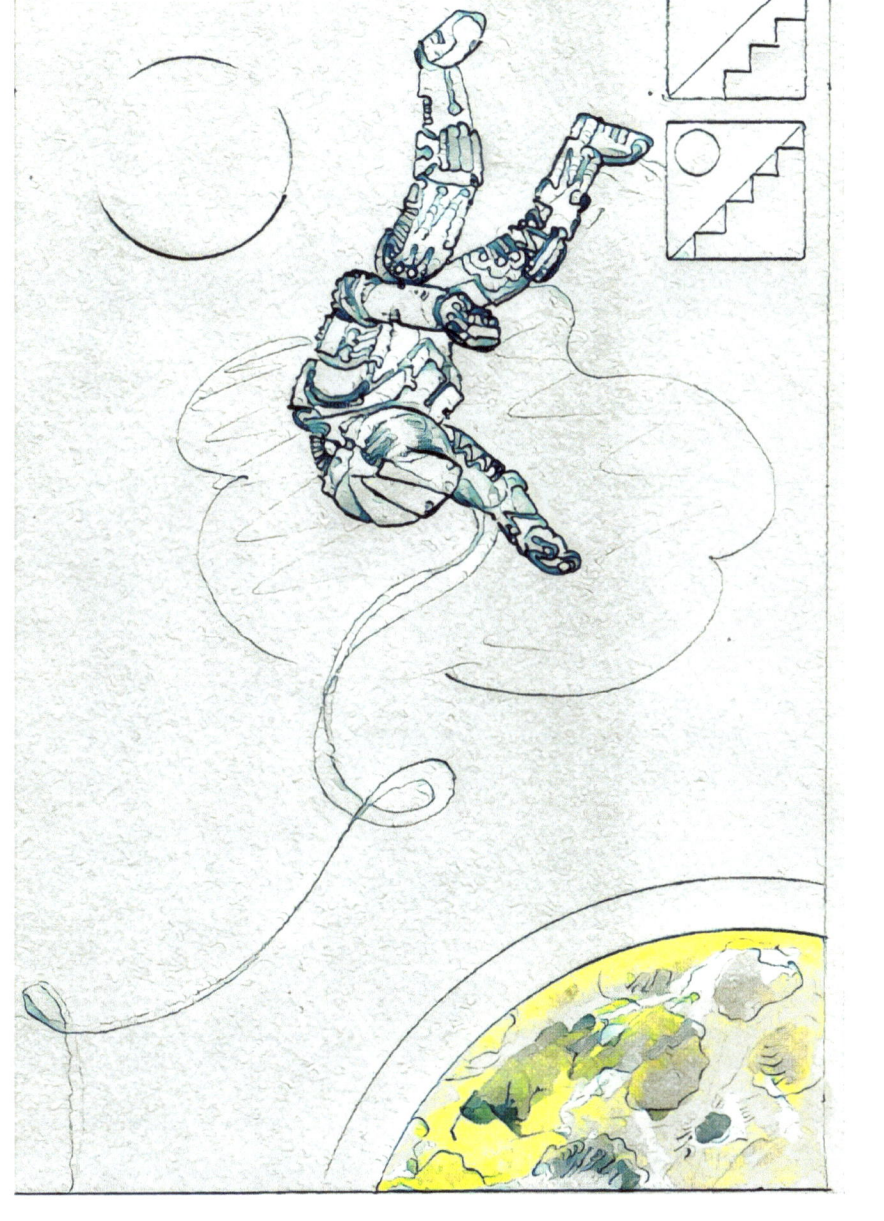

XIV. La Morte

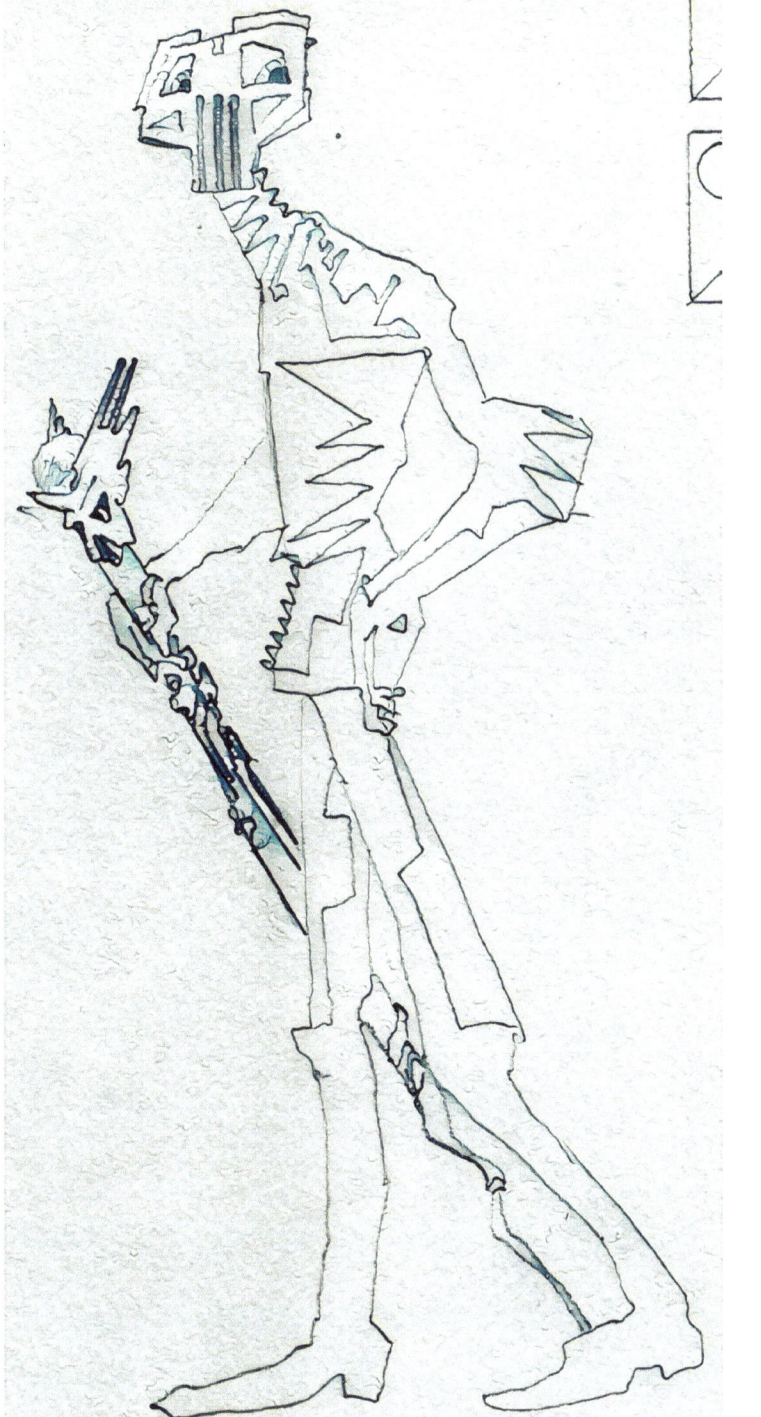

# XV. La Temperanza

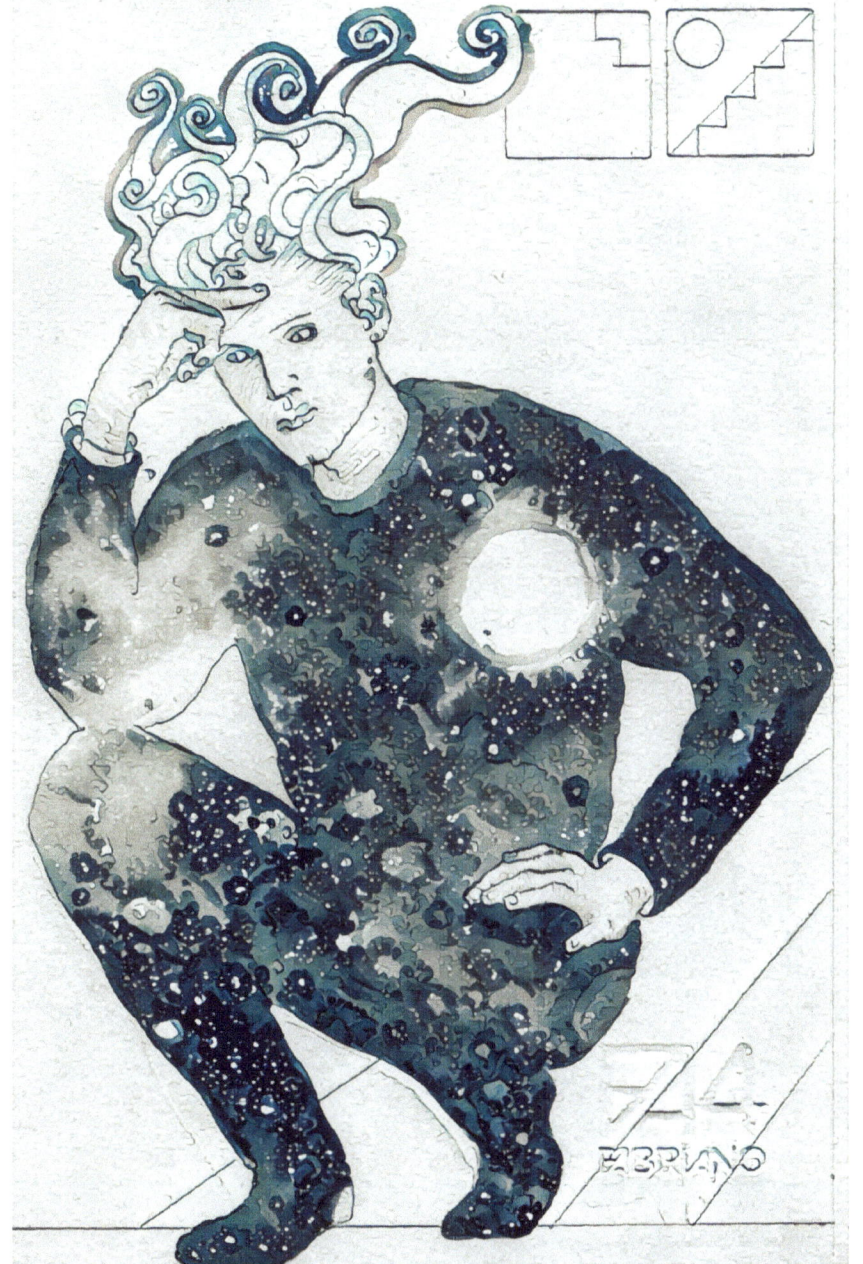

XVI. Il Diavolo

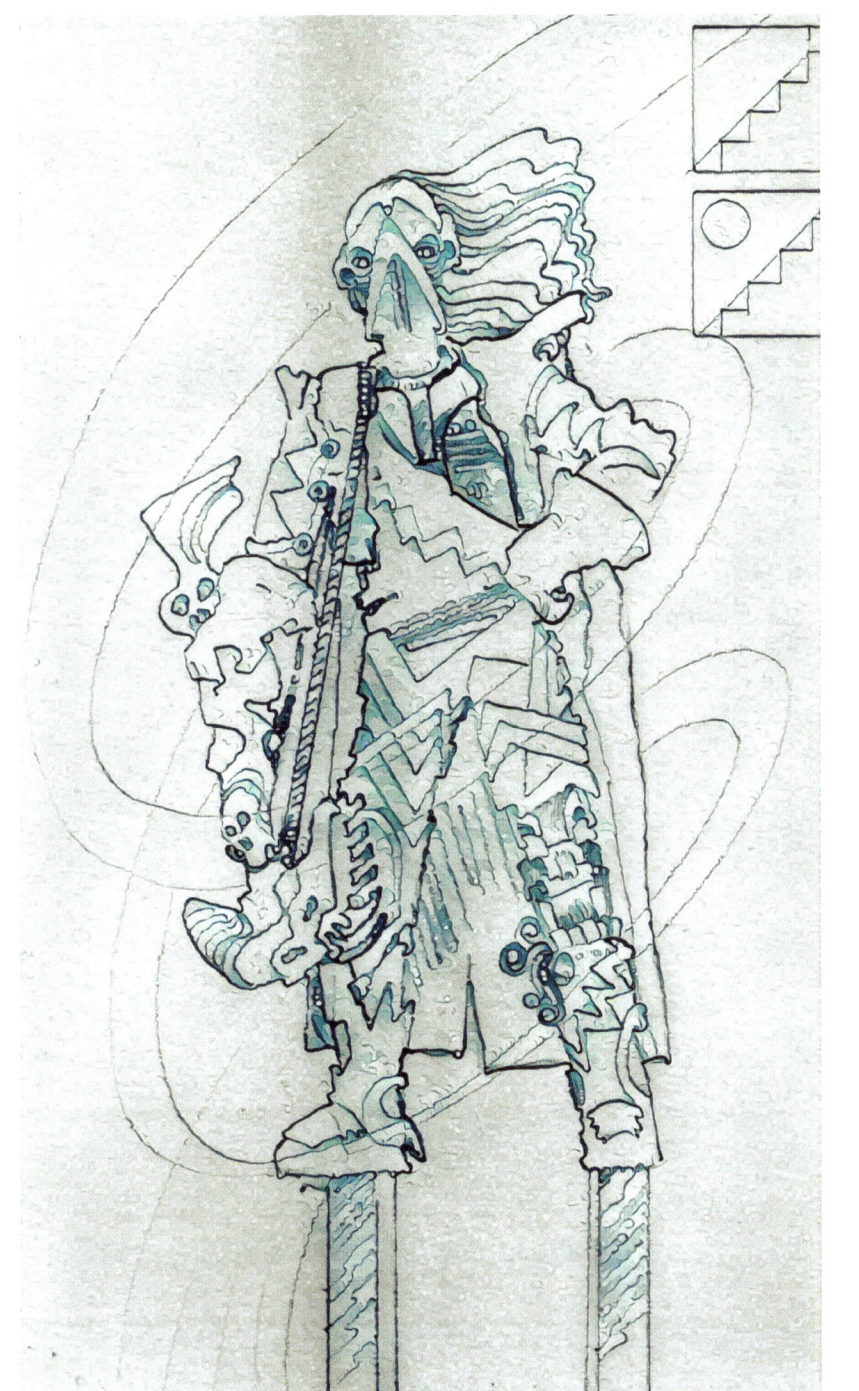

XVII. La Torre

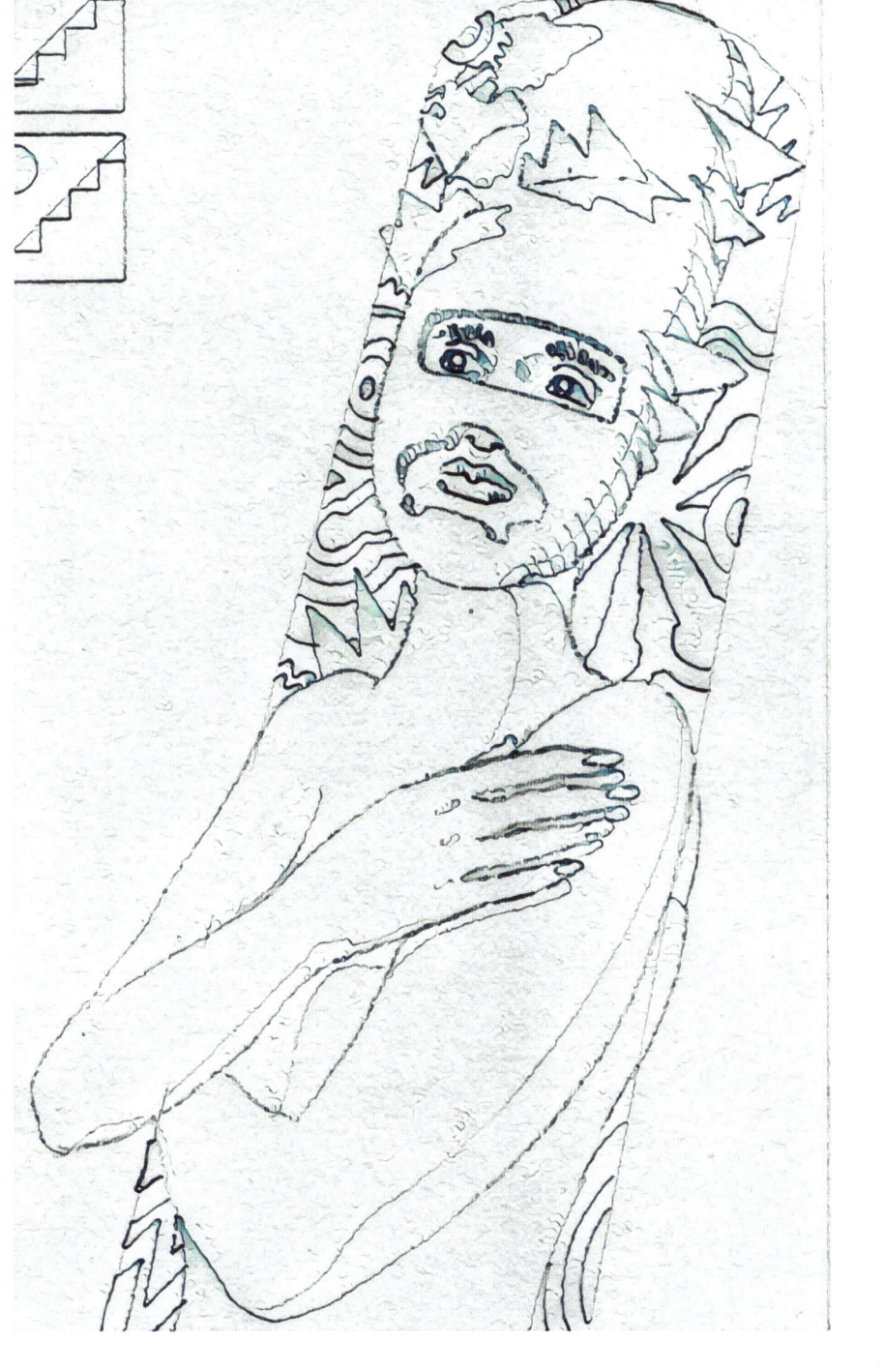

XVIII. La Stella

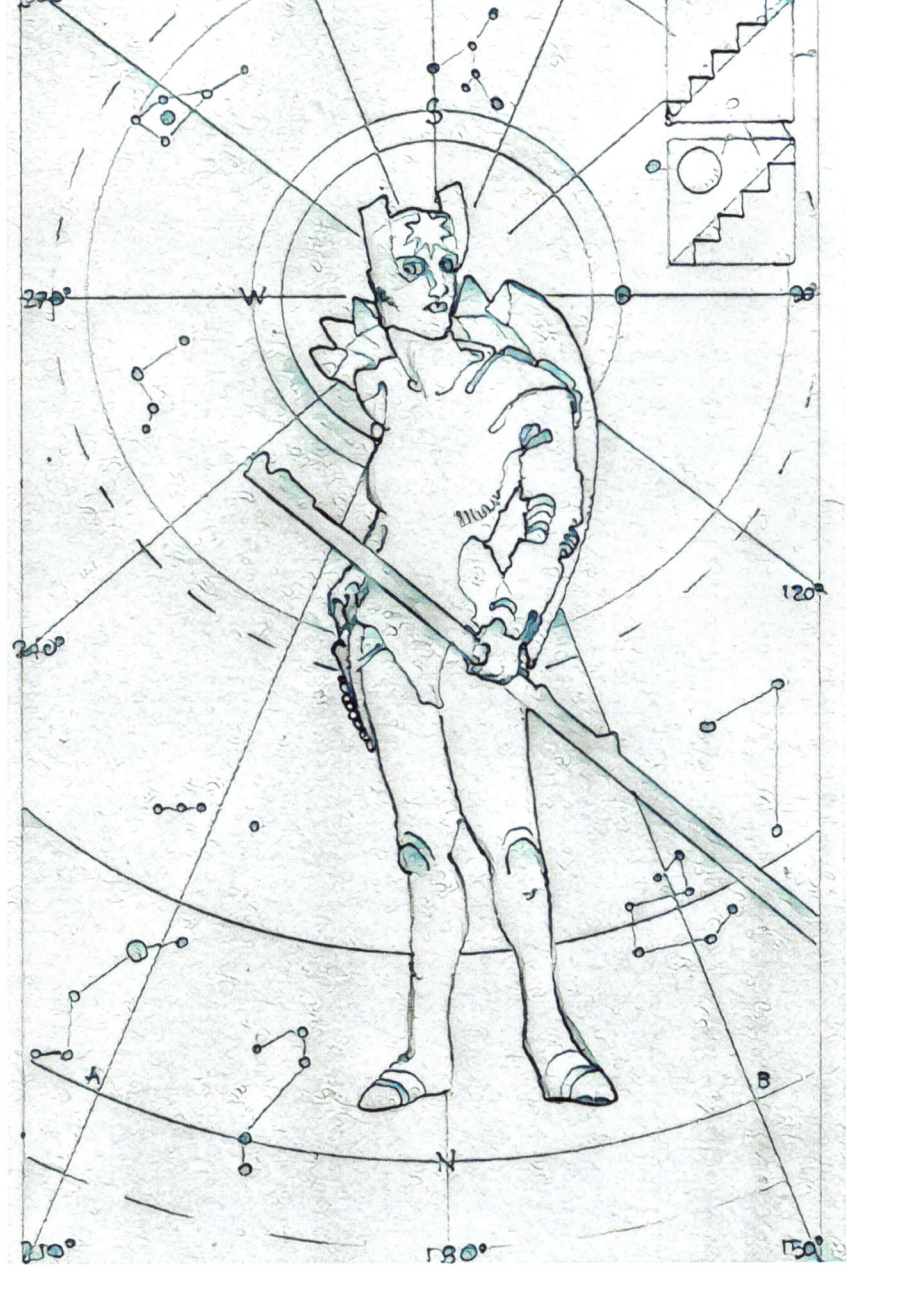

XIX. La Luna

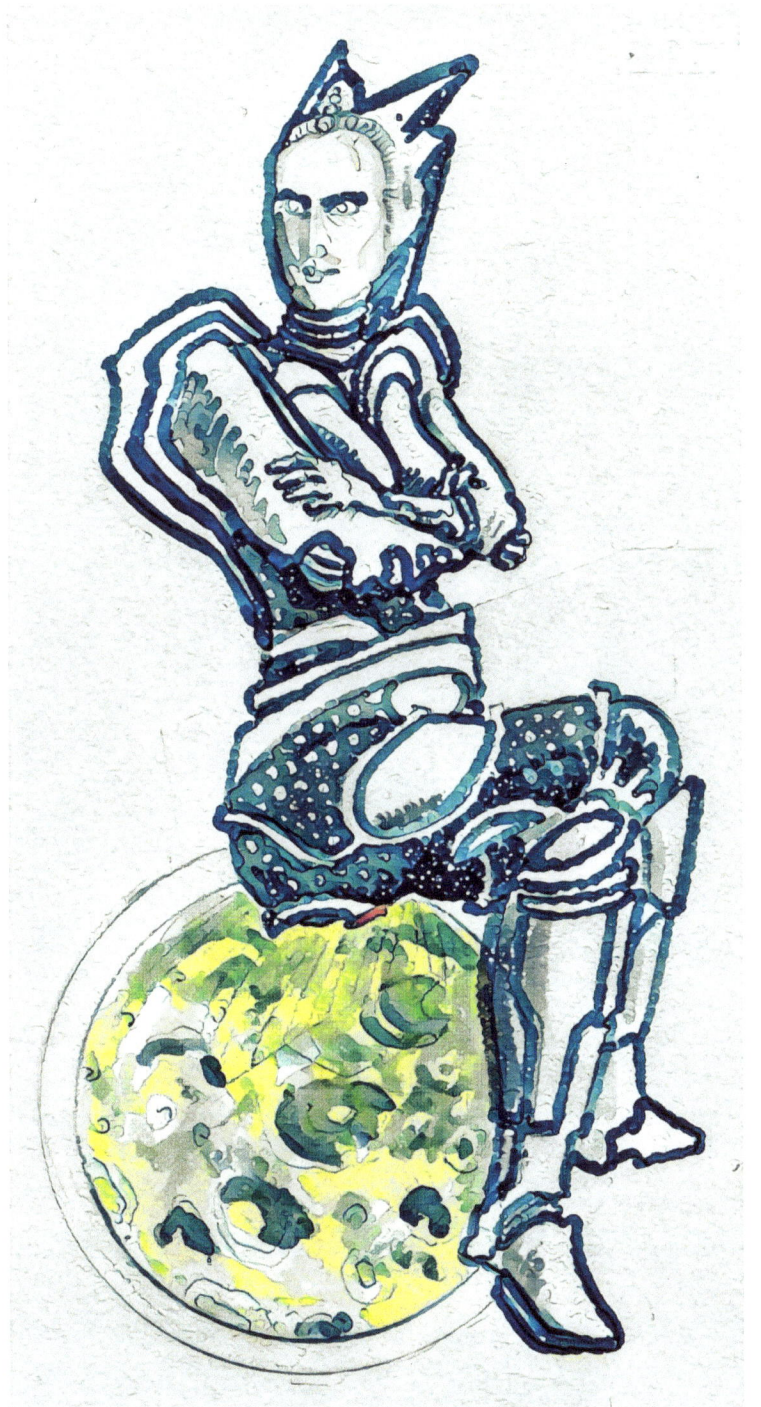

XX. Il Sole

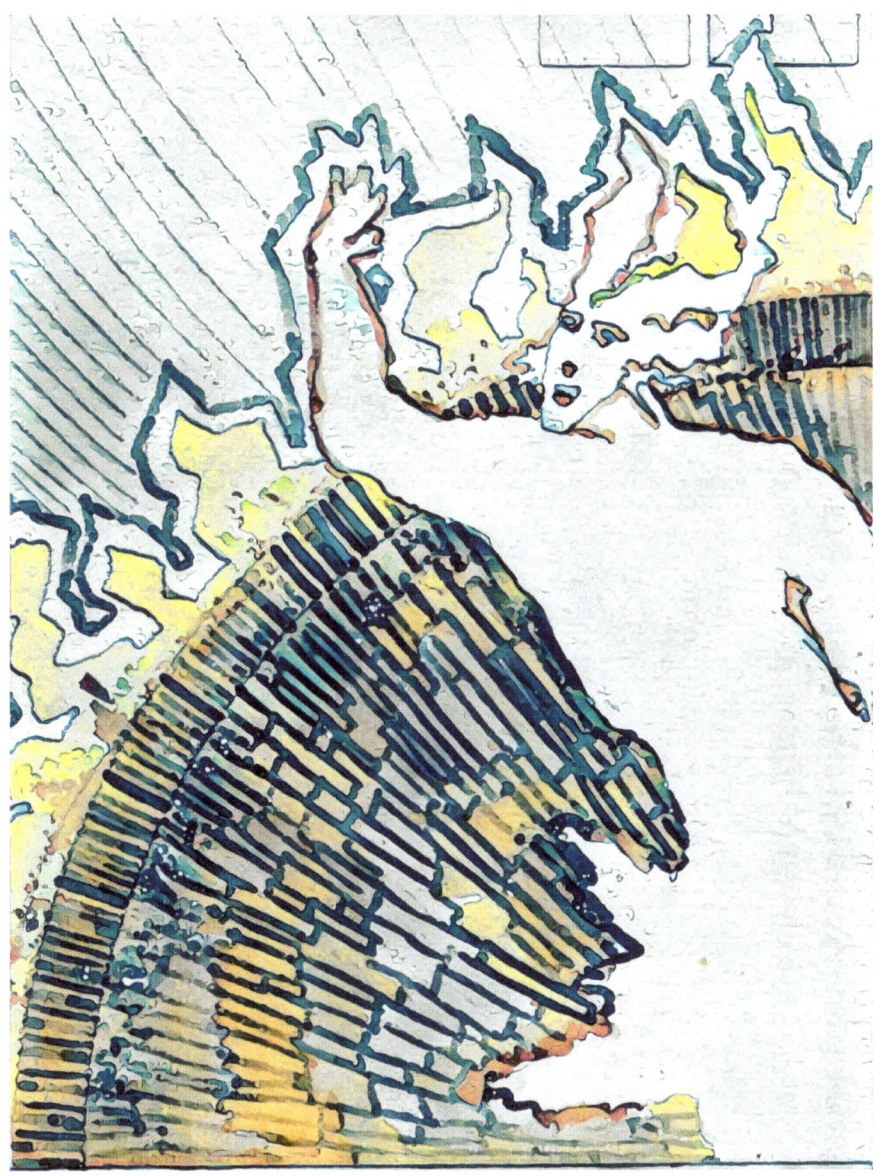

XXI. Il Giudizio

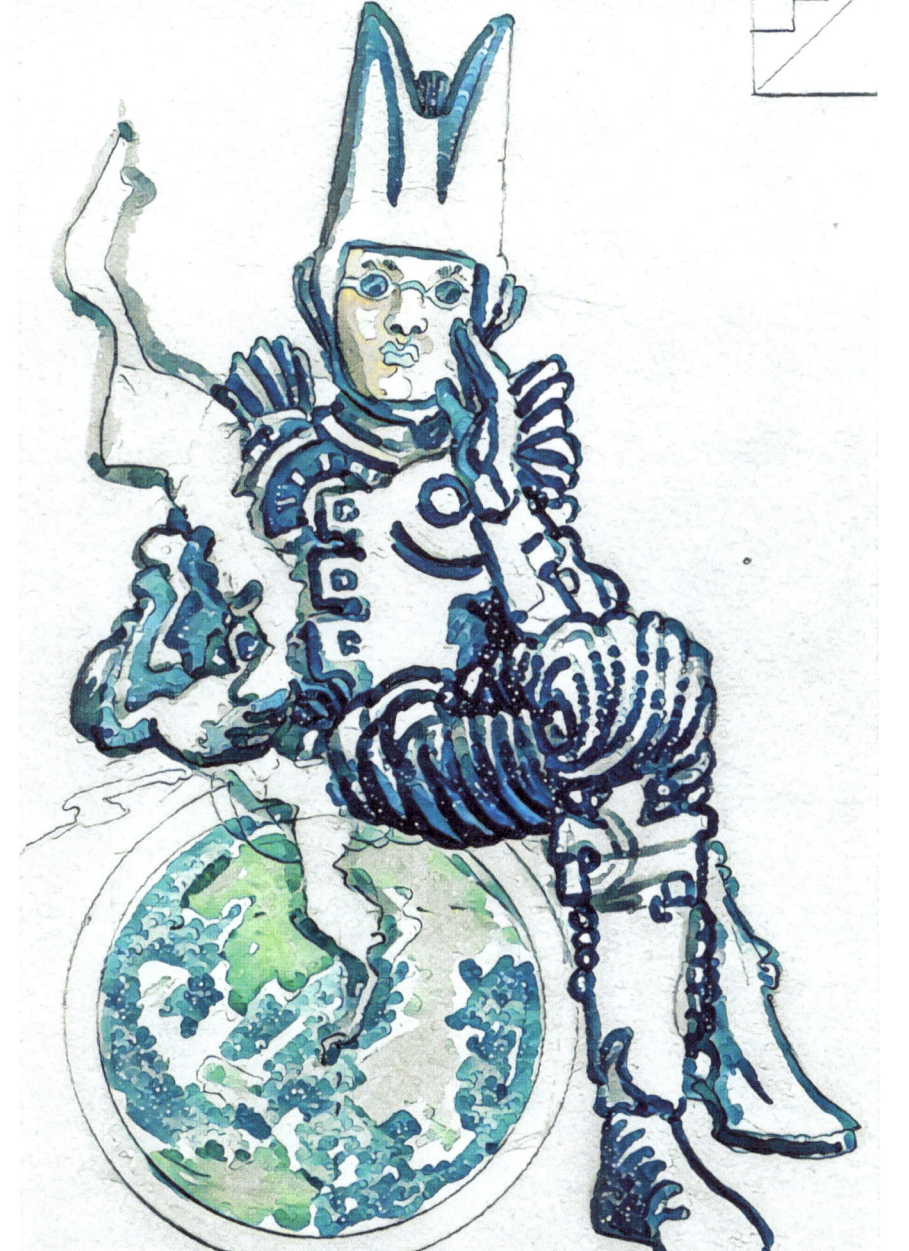

XXII. Il Mondo

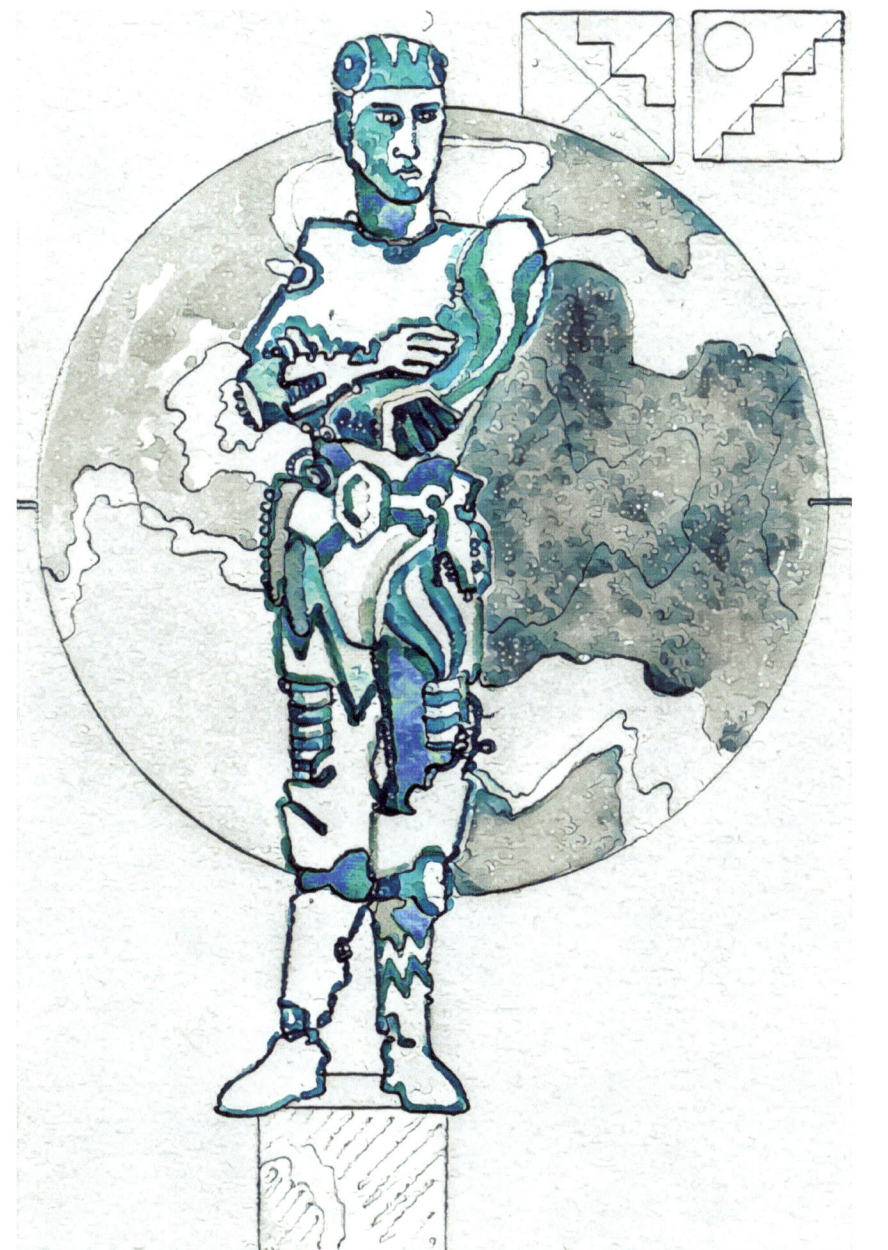

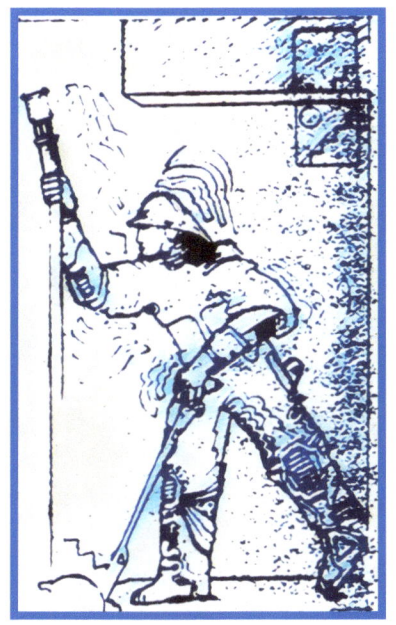

© 2063 VISUALITYinternational™
www.simonegallina.it

www.ingramcontent.com/pod-product-compliance
Lightning Source LLC
Chambersburg PA
CBHW041205180526
45172CB00006B/1203